電影隨筆

金竟仔、嘉安 合著

天空數位圖書出版

目錄

文：金亮仔

文：嘉安

是喜是悲又是喜
《Somewhere in Time》

文：金竟仔

是的，這部《Somewhere in Time》是喜劇，是悲劇，也是喜劇！

《時光倒流七十年》是其香港的譯名，台灣譯名為《似曾相識》，兩個譯名各有各的優點，但能說出電影中的重點情節，筆者還是用香港這譯名。

顧名思義，這部電影就是說時光倒流七十年，男主角 Richard Collier（Christopher Reeve 飾）因為想尋找七十年前的美人，多番嘗試而成功回到過去。為何他會有回到過去之念呢？話說有一天他收到一位老婆婆的一隻懷錶，她跟他說：「回到我身邊！」，他還不知道發生什麼事，這位老婆婆慢慢的轉身離去。

八年過去了，他早已忘記這件事，已是劇作家的 Richard，獨自度假，途經一所老飯店 Grand Hotel，便決定下榻於此。在辦理入住手續時，飯店有一位老職員表示，好像在哪裡見過，但 Richard 毫無印象。

在 Richard 等待吃飯期間，到飯店的歷史文物廳閒逛，突然看見了一張美女的照片，照片中的美人微笑著看前看著，讓他感到非常驚艷，並似乎一見鍾情的感覺。經多方查證下，終於知道照片中的美女是已故女演員 Elise McKenna（Jane Seymour 飾），她就是八年前給他懷錶的老婦人，她就是在當晚逝世的。

　　於是 Richard 遍尋方法，努力的回到過去，最後他成功了！真的回到了七十年前，認識了 Elise McKenna，並且雙方很快的就情投意合。不過，二人的戀愛並不順利，Elise 的經理人 William Robinson（Christopher Plummer 飾）多番阻撓，幸好最後都能排除萬難，二人最終還是在一起。

　　在 Elise 準備演出前，拍下了一張照片，在拍攝時，Elise 就是看著 Richard 的，所以，這就呼應了電影初期，Richard 看到 Elise 的照片時，就有種很特別的感覺。

　　都說了是喜、是悲又是喜，二人在過著甜蜜的日子時，突然，Richard 回到現在，二人被迫分開，而且是永久的分隔。雙方的日子同樣不好過，Richard 像瘋了一樣，不眠不吃，連續多天後便告去世了。而 Elise，在失去了 Richard 後便息影，個性由開朗變得孤僻，鬱鬱寡歡了數十年，直到再次見到 Richard 後與世詳辭。

　　影片中最後的部分，是 Elise 伸出手來，等待 Richard 去牽她，二人再次重遇，墮入愛河。是二人的死後世界嗎？在天堂再續未了緣嗎？感覺二人都是死得很悲慘，或許，最後有情人其實已經終成眷屬了。

愛情就是靈魂之間的對話
《Before Sunrise》

文：金竟仔

如果在捷運上邂逅心儀的女生，你會有勇氣和她對話，甚至開展一段浪漫動人的愛情故事嗎？

《Before Sunrise》、《Before Sunset》、《Before Midnight》，也許文藝青年都會看過這部愛情電影三部曲，被戲中男、女主角 Jesse 和 Celine 的浪漫邂逅感動。故事開端，正是美國男孩 Jesse 在長途火車偶遇法國女孩 Celine，一時興起搭訕邀約，和她一起暢遊維也納，直到天亮為止。

由故事最初在維也納邂逅，到分開九年後在巴黎重逢，然後是共諧連理後被柴米油鹽弄得不快，卻又因為男主角 Jesse 的調笑解嘲，令到陷於離異邊緣的夫妻和好如初。多麼美滿的童話故事，足以成為文青心中的經典。

浪漫，就是偶然發現你，然後可以歡度一整天不斷對話、猜測、試探，直到互相探索彼此身心。浪漫，就是分開後心中有你，結婚了仍然記住你，寫書大賣引誘你留意。浪漫，就是彼此排除萬難走在一起，即使因為孩子和親友事宜經常吵架，但回過頭來仍然忍不住再哄你破涕為笑。

看畢《Before Sunrise》三部曲，細味每句對白、每個眼神之間的韻味，彷彿是重新經歷一次戀愛的千迴百轉。因為這部電影而受影響，令人覺得愛情就是兩個靈魂之間不斷對話，一次又一次面對人生中的種種試煉。不同年齡的人，對於浪漫兩字有不同

想法。但要維持一段愛情關係，最重要還是陪伴與溝通，守在一起才是最重要的事。

當然，現實中更多是邂逅風流之後再無下文，就如同本片導演 Richard Linklater，當年偶遇美女 Amy 卻失去聯絡，後來以此拍成電影卻輾轉得知美人因為車禍離世，拍好的電影永遠無法讓對方看到。人生遺憾如何排遣？唯有化成創作，讓後人一再細味那份浪漫感覺吧。

早前在網上閱文得知，導演 Richard Linklater 及男主角 Ethan Hawke 和女主角 Julie Delpy 一直有定期溝通，看看是否有第四集上演。現時兩位男女主角分別是 50 歲及 51 歲，仍然有一定魅力，相信拍出中年男女的愛情故事會有另一番味道。有網友建議，會否新一集的劇情是描述新冠肺炎疫怖下的夫婦生活，甚至是去到義大利拍攝？無論如何，在此都期待第四集真的會拍攝，看看這部浪漫故事會否有個好結局吧。

親情無價

《Charlie and the Chocolate Factory》

文：金竟仔

「我不會放棄家人換取甚麼，即使給我再多巧克力也沒有用。」《Charlie and the Chocolate Factory》結局橋段的一句對白，來自男主角 Charlie，正是全片靈魂所在。

導演 Tim Burton 和演員 Johnny Depp 繼《Big Fish》及《Finding Neverland》之後，在 2005 年推出電影《Charlie and the Chocolate Factory》，起用英國著名兒童文學作家 Roald Dahl 的同名小說為藍本，改編成精采電影。

簡介故事，貧窮小男孩 Charlie 和父母及祖父母、外祖父母六人擠在一間小屋之中，偏偏身為牙膏廠工人的父親失業，生活陷入困境。就在這刻，Charlie 抽中全球僅得五張的巧克力幸運金卡，可以在一位長輩陪同下參觀 Willy Wonka 廠長的巧克力工廠。故事這樣展開，五位小孩一起參觀光怪陸離的工廠，四位頑皮的小朋友因為各自毛病得到教訓，唯有 Charlie 在祖父 Joe 的看顧下走到最後，甚至成為巧克力工廠新主人，繼承 Willy Wonka 的事業。

文首字句，「我不會放棄家人換取甚麼，即使給我再多巧克力也沒有用」，正是來自 Charlie 結局回應 Willy Wonka 廠長的說話。如果要犧牲和家人相處才能夠換取榮華富貴，這樣的發大財機會寧可不要。正是 Charlie 這句說話打動 Willy Wonka，讓他放手把工廠送給這位愛護家庭的小孩。

在這裡要一讚 Tim Burton 的巧妙心思，增加了小說中沒有的情節，就是 Willy Wonka 廠長與身為牙醫的父親 Dr. Wonka 和好

如初，兩父子再沒有隔夜仇。看看結局，Charlie 把 Willy Wonka 帶回自己的家中，和父母、祖父母及外祖父母一起溫馨晚餐，盡見親情無價。Charlie 得到了巧克力工廠、Willy Wonka 得到了家人，反而是更珍貴的禮物，最甜美的人生莫過於此。活在疫情下的世代，重看這套片實在百感交集，有時候全家人平平安安、整整齊齊共聚晚餐已是福氣。如果家中有孩子、有父母、有長輩，大家可以共享天倫之樂時，請好好珍惜這些寶貴時光吧。

數數手指，《Charlie and the Chocolate Factory》是 2005 年的電影，原來已經是 16 年前的故事了。正是今年 2021 年，傳出會拍攝新電影前傳《Wonka》，片商華納影片正在尋找男主角演年輕版 Willy Wonka，整個故事是和原本小說無關的原創作品。《以你的名字呼喚我》男主角 Timothee Chalame，以及《蜘蛛俠》男主角 Tom Holland 都是熱門人選，到底這個新故事會以什麼為創作素材，故事會是圍繞 Willy Wonka 如何建立起他的朱古力工廠嗎？

致命病毒擴散的危機
《Mission: Impossible II》

文：金竟仔

對這部電影印象深刻，部分畫面記憶猶新，沒想到竟然已經過了 21 年，導演吳宇森的功力確實不凡。上映於 2000 年暑假的諜報片，系列電影目前上映了六部，預計明年第七部，整個系列都很精彩，挑這部是因為新冠病毒肆虐全球，而電影就是在談病毒，而且是不肖藥廠意圖散布可怕的病毒。

劇情的鋪陳與安排都算是諜報片的上乘之作，首度看電影的人絕對猜不透電影的走向，只會被懸疑的內容帶著走，完全沉浸在精心設計的畫面，彷彿置身電影之中。直到約一半的時候，才會揭開病毒的可怕，在這之前，觀眾是不會知道主角們要追查的是什麼？節奏該快則快，該慢則慢，控制的非常好，也安排了藥廠老闆被病毒感染，被感染的他仍然一心只想利用解藥賺錢，顯示了他的泯滅良心，但更沒良心的是另一個反派特工，他為了賺錢，製造了假墜機讓數百人死亡。

女主角為了保命，注射了僅存的病毒，讓反派無法在第一時間殺了她，那一刻起，男女主角的關係變了，男主角下定決心要救她，而不是一槍殺死她來解決病毒危機。正當反派們在討論如何散播病毒？如何賺大錢？男主角突破警衛們的防線，製造了混亂，換臉面具的戲碼再度上演，反派親手殺死自己的最佳搭擋，接著是一連串的動作戲及追逐，帥氣使出槍法結合重型機車，並大量使用慢動作加深觀眾的印象，正反主角最終在重機上對撞，接著開始徒手對打，女主角走到懸崖邊準備結束自己的生命來拯

救世界，千鈞一髮之際直昇機阻止了她的自殺，男主角當然也解決了反派，並為女主角注射了解藥。

　　這是一部典型的諜報片，其用意在警告世人，有些人是泯滅良心的，為了錢，什麼都可以做，並且可以不擇手段。我不清楚這次的新冠病毒是否是人為製造的？也不清楚是否為故意散播的？目前從各疫苗公司的股價表現來看是沒有的，它們的漲幅遠不如其他股票，甚至遠遠落後大部分的科技股，不過新冠病毒的疫情發展極其詭異，不排除有人利用原本的病毒去製造所謂的變種，畢竟它的傳染力實在太強，而年輕人的無症狀帶原又太明確，當全世界大部分國家都已經付出慘痛的代價後，台灣才開始大流行，考驗的是執政者的能力，還有民眾的智慧與耐心，願上天保佑，讓人類平安度過難關。

小鬼當家童真萬歲
《Home Alone》

文：金竟仔

　　孩童時代，可能有幻想過家中空無一人，自己享受每寸空間的自由自在。美國電影《Home Alone》（台灣譯名：小鬼當家）將這個意念拍成現實，更加插小孩對抗兩個惡賊而妙趣橫生的橋段，成為不少西方人心目中其中一套難忘的聖誕檔期電影。

　　《小鬼當家》取景於美國芝加哥，當年由童星 Macaulay Culkin 主演男主角 Kevin，主線是他和兩位笨賊之間的鬥法，中間穿插著他和年長鄰居 Marley（Roberts Blossom 飾演）如何由誤會變到諒解的故事。近日重溫這部電影一次，因為在社交媒體上看到一段短片，是成年後的 Macaulay Culkin 模仿當年電影畫面，用智能家居電器來智退笨賊。

　　重看當年片段，1990 年的時候，自己還很小，對於這部《小鬼當家》的電影只覺新奇有趣。小朋友總是不知天高地厚，覺得自己往往比大人聰明，同時多愁善感。電影中，Macaulay Culkin 因為和家人吵架，結果父母罰他躲在閣樓內，然後全家飛往巴黎旅行忘記帶走他，輾轉造成他在聖誕節前夕獨自對抗笨賊的驚險場面。

　　現在回看多一次，年紀已大，看到當年欺騙笨賊的橋段覺得是誇張失實。但這部電影仍然有幾點值得欣賞之處，可以慢慢細味。一，這部電影拍攝了 Macaulay Culkin 最天真無邪的時刻，對比後來他成名後一度迷失的新聞，更加令人惋惜，同時令人反思

童星的發展其實不是容易。如何照顧孩子正確成長，家長責無旁貸。

二，是看到 Macaulay Culkin 在戲中首次面對家人離別的孤單寂寞，從而學會安慰年長鄰居 Marley，鼓勵他勇於尋找鬧翻的兒子以及和孫女見面。看似老套橋段，但箇中親情及真誠卻是令人回味。

三，貫輸了簡單的正邪善惡觀念，笨賊想加害小朋友搶劫大屋，最終自食其果被警察逮捕。在這個善惡界線看似模糊的世代，重看九十年代的影片，可以找回那份純粹和美好。好人有好報，壞人有惡報，天理循環本應如此。

重溫此電影之後，忍不住上網搜尋 Macaulay Culkin 的新聞，原來他近年和亞洲裔女星 Brenda Song 成為一對，今年四月才誕下兒子 Dakota Song Culkin。男人四十，現時 Macaulay Culkin 成為人父，在照片中看上去比以前穩定得多，不再像以前全球大紅大紫後沉迷花天酒地。在此也期望他好好生活，努力工作，最重要是當個好爸爸，好好愛惜小孩，不要讓孩子變成《小鬼當家》之中的男角，獨自對陣奸險的世界。Macaulay Culkin，加油！

不一樣的女超人
《Wonder Woman》

文：金竟仔

　　看著漫威 Marvel 幾乎每部英雄片都大賣，主要對手 DC 終於推出了叫好又叫座的神力女超人和正義聯盟，女主角是在《玩命關頭》大受歡迎的 Gal Gadot，男主角則是《星際爭霸戰》中有精彩演出的 Christopher Pine，可說是俊男美女的搭配，蝙蝠俠只在片頭出現了名字，並未露面。

　　小時候的女超人天真無邪，是天堂島上唯一的小孩，島上全是亞馬遜族的女人，她們驍勇善戰，總是在訓練戰技，因為她們的使命是阻止希臘神話中的戰神、即宙斯之子阿瑞斯再度發起戰爭，但女王一直不願意讓女兒黛安娜受訓，這種保護小孩的方式，在暗示現今的社會，許多小孩都是媽寶。女王的妹妹偷偷教了黛安娜許久，女王終於讓女兒看了神器，那是一把漂亮的劍，她一眼就喜歡上那把劍。時光飛逝，女王終於願意讓女兒受訓，並在一次對打中爆發了她的神力，男主角就在此時闖進天堂島，亞馬遜族跟德軍皆傷亡慘重，這是黛安娜第一次感到戰爭的可怕，黛安娜知道外面在打仗後，便跟著他前往戰場，想要阻止戰爭。

　　當兩人到了英國，黛安娜才發現英國的保守，他們不讓女人參與關於戰爭的會議，也發現高官們的不做為，他們只想偏安，但德國偷偷地研發生化武器，並已經成功，他們打算用飛機將生化武器投下，造成敵軍的大幅傷亡，這種武器連自己人也無法逃過，但德軍有個激進派的將軍，他用此武器殺光正在開停戰會議的高級將領，這一段是在告訴世人，當一個瘋狂的人是領導人時，

除非能夠解除他的職務，甚至殺死他，否則受害的將不止是敵人，連自己人也將是受害者，這一段的安排有些可惜了，因為跟漫威的美國隊長劇情雷同，九頭蛇的頭頭也是殺害反對自己的勢力。

黛安娜從小渴望戰鬥，卻因為一場戰役失去許多族人，又在前往戰場途中見到許多人無助的樣子，讓她更加想要終結戰爭，也就是殺死宙斯之子戰神阿瑞斯，兩兄妹的打鬥驚天動地，但阿瑞斯略勝一籌，因為他還是希望跟妹妹一起統治世界，所以並未盡全力，不過黛安娜在看見愛人的飛機在空中爆炸後，神力完全爆發，阿瑞斯招架不住，三兩下就被解決，當然也就讓戰爭結束了。結束戰爭最容易的方式就是殺死主謀，但往往也是最難的，因為他身邊總有許多既得利益者在保護他，於是戰爭總是變得非常漫長，不止被攻打的國家痛苦，最終也會導致發動者受害，戰爭從來就沒有真正的贏家，勝利只不過是字面的意思，事實上，所有參戰的都是輸家，差別只在失去了多少？

爭取自由之心不死
《12 Years a Slave》

文：金竟仔

　　本電影的時空背景是美國南北戰爭前即 1841 年前後，當年的美國白人有非常多人買賣奴隸或蓄奴，直到戰後 1865 年底的憲法第十三條修正案頒布，才正式結束美國的奴隸制度。美國白人對待奴隸是非常殘暴的，動不動就鞭打、吊死、性侵，以及各式各樣的虐待，無論是黑人或是其他有色人種，根深柢固的認為白種人比較優越，即使在一百多年後的今天，種族歧視仍然非常嚴重，尤其是 COVID-19 疫情暴發後，種族歧視的問題似乎又走回頭路，更逐漸擴大範圍。

　　電影開始不久，便開始描述主角 Solomon 是被騙走的，其他的奴隸也有類似情況，這在當時非常普遍，因為奴隸買賣可以賺錢，黑人被騙之後，就只能過著悲慘無比的日子，除了少數被看上的女黑人，她們為主人生下小孩，才能過上好日子，但如果不從，下場非常慘。鞭打奴隸是這部電影的主要訴求之一，被打的奴隸往往必須脫光衣物，全裸接受鞭打，直到皮開肉綻、傷痕累累，直到暈倒才有可能停下，這種高壓式的統治，讓人看了之後怵目驚心，非常沉重的一部電影，如果沒有心理準備，並不建議看，因為看了之後心情會非常不好，甚至做惡夢或是心裡留下陰影都有可能。

　　劇中有採收棉花後，宣讀奴隸們採了多少的畫面，如果採太少，又是一陣鞭打，讓其他人不敢偷懶，被打的黑人往往痛不欲生，那皮開肉綻的恐怖畫面，幾近真實的還原了當時的狀況，這

也是我數度按下暫停鍵的其中一個場景，實在是不忍心再看下去了，很難相信這是民主國家的過去，這麼地可怕，別說自由了，連基本的人權都沒有，吃不好、用不好，睡覺男女全部擠一起，洗澡條件也差，也是共浴，其中一段還提到為了一塊香皂被打的事，總之，什麼藉口都有，想打就打，想殺就殺，累死了就埋掉，這就是當時的美國。

這雖然是電影，卻是由真實故事改編，真實性還是非常高的，而其評價也是非常高的，它在 2013 年的奧斯卡中得到「最佳影片」、「最佳女配角」、「最佳原著改編」三個獎項，並在「最佳導演」、「最佳男主角」、「最佳男配角」、「最佳藝術指導」、「最佳服裝設計」、「最佳剪輯」等六個項目獲得提名，並在其他主要的 70 多個影評協會或電影相關獎項中獲得提名或得獎，獲獎數高達 213 個，一部如此受推崇的電影，背負著沉重的過去，訴說著當年幾百萬奴隸的心聲，還有美國白人的殘暴，時間會過去，但傷痕卻留在電影中延續下來，深深刻劃在每個用心觀看者的心中。

影響世界的大戰
《Midway》

文：金竟仔

　　這是一部由真實事件改編的電影，其結果影響了第二次世界大戰的走向，最終日本慘敗，可以說是兩顆原子彈投下之前最重要的一次海戰。片頭是美日將領在日本的一次集會，日本將軍山本五十六透過美國情報官萊頓向美國傳出訊息，希望美國對日本的石油輸出不要中斷，否則日本將採取極端的做為，即攻打美國。但經過四年，日本入侵中國，德國席捲歐洲，公開表示中立的美國，無法躲過戰火，也就是戰爭史上非常知名的偷襲珍珠港。

　　毫無準備的珍珠港軍隊，被突如其來的攻擊打得落花流水，首席情報官萊頓還在家中看報紙，等他趕到時，偷襲已經接近結束，軍隊死傷慘重。急於反擊的美軍由於判斷錯誤，導致找不到日軍，無功而返，見到珍珠港的慘狀，大家都很沉重，失去許多同袍，而日本正計劃攻擊中途島。接任指揮官的尼米茲，不拘小節，親自到情報部門了解，以制定戰術，並在隨後的一次戰役中得到勝利，摧毀日本在島上的基地。美國並決定由杜立德帶領轟炸機空襲日本東京，但他們轟炸之後，因油料不足而無法降落，全數在中國跳傘。

　　劇中點到了多位的關鍵人物，如情報部門的羅契福特、萊頓，指揮官尼米茲，航母艦長斯普魯恩斯、海爾賽，潛艇艦長布羅克曼，飛行員貝斯特、麥克拉斯基、狄金森、杜立德，機槍手莫瑞，拍攝中途島戰爭的導演福特，英勇的布魯諾上士，日本方面以海軍的山本五十六、山口多聞、南雲忠一等三個將軍為主，副官部

分並未著墨，但提到一名年輕軍官視破美國計策，卻未被山本五十六及南雲忠一重視，導致最後全軍覆沒，也就是說如果兩個將軍相信了年輕軍官的話，慘敗的應該是美國。

1942 年 6 月 4 日至 7 日，中途島戰役開打的時刻，美軍損失一艘航空母艦，但日本則是四艘，雙方無數飛行員死亡，戰況非常慘烈，即使美國贏了，但飛行員幾乎全數陣亡，只剩下極少數，飛行員貝斯特算是本片主角，他和機槍手莫瑞聯手重創了兩艘航空母艦，而克萊斯是另一位重創兩艘航空母艦的人，不過未在本片中出現描述，反而是海軍上尉狄金森擊中航空母艦的部分演出，是較為可惜之處，可能是因為導演不想再分出一條線去轉移焦點吧？！轟炸航空母艦的部分拍得非常精彩，以飛行員的視角在進行，防守的部分，日軍的角度也有顧及，這場改變第二次世界大戰的戰役，注定了它在歷史上的定位。

黑幫輓歌《角頭——浪流連》

文：金竟仔

　　這部是系列電影的第三部，但嚴格來說算是第二部曲，而《角頭2 王者再起》才是第三部曲，當然啦！官方把它稱為角頭的外傳，但我說這是鄭仁碩飾演的阿慶的故事，其他的角色只能算是配角。這也是三部電影中票房最好的，劇中毫不避諱地說出黑社會介入公共工程、議員跟警察也跟黑社會有關，還有販毒、吸毒、夜店的關係，最難的部分卻是阿慶跟小淇的愛情，難以進行與維持。

　　比較讓人意外的是老大阿仁換人演了，初次看這個系列的人可能沒什麼感覺，但已經看過前兩集的人可能會覺得怪怪的，怎麼老大不是王識賢演的？雖然柯叔元也很會演戲，這種感覺就跟《復仇者聯盟》的綠巨人浩克是一樣的，換了人演，總是覺得怪。壞人的主軸還是放在毒品，比較可惜了，畢竟第二集的《王者再起》也是談地盤與販毒，等於是重複了，而且腳色的設定上一樣囂張，但事實上，真正的毒販往往非常低調，他們深怕被捕、被黑吃黑，更怕同行知道後火拼、搶地盤，沒人會這麼囂張的，除非他想當亡命之徒。

　　極欲從政漂白的議員家族，暗示台灣政壇中有這樣的狀況，也說出他們的困難，上面的人已經不想惹事生非，下面的人卻依然故我。黑幫之間，向來是既競爭又合作的，檯面上的相安無事，檯底下的暗潮洶湧，彼此勾心鬥角，甚至武力相向，說白一點，比的就是誰的槍多，誰的猛將多，一言不合就想把對方滅團了，

往往要把事情鬧得無法收拾，卻不知，還會有第三勢力與第四勢力在虎視眈眈，萬一兩敗俱傷，就會讓別人坐收漁翁之利了，因此越老的角頭就會越謹慎，因為一步錯就會滿盤皆輸，不但自己的命沒了，還會賠上整個幫派，但年輕人卻只看眼前的利益，於是幫派內鬨也就不是什麼新鮮事了，往往最親信的得力助手就是背叛自己，甚至背叛全幫派的人，刀口上舔血的人是沒有明天的，愛情是奢望，美滿是奢求，想要得到愛情，除非遠離這個是非圈，否則就可能隨時失去最愛的人，這應該是這部電影對台灣最大的貢獻──勸人別踏入黑社會。

台灣的電影在這幾年多半是小成本，像這個系列算是比較花銀子的，即使票房不錯恐怕也是沒賺頭，畢竟台灣的市場不大，卻一直往本土化的死胡同鑽，越拍越像本土劇，這就是台灣電影目前的困境，可惜這部電影依舊困在這裡面，出了台灣，換了配音或語言，那個味道就沒了，觀眾想了解電影的真義也不是那麼容易，除非是非常了解台灣的人在看，這也是台灣電影目前最迫切需要突破的。

電影隨筆

36

陌路人《麥路人》

文：金竟仔

在粵語中，陌路人跟麥路人是同音的，因此片名要表現的就是陌路人。這是一部探討邊緣人的電影，郭富城飾演的博哥，是個從高處跌落的失意人，從一個高高在上的人變成了窮困潦倒的人，故事裡的其他角色也多半是辛苦過日子的人，他們靠著垃圾桶裡的鞋子、食物銀行、社會救助的飯盒等度日子，在公廁裡洗衣服、洗澡，累了就睡在 24 小時營業的麥當勞裡，他們什麼工作都願意做，只要能賺個幾十元港幣，他們就會很快樂，完全不像是缺錢的邊緣人。

女主角是楊千嬅，她算是裡面最不悲情的角色之一，雖然工作是唱歌，只能唱別人點的，不能唱自己想唱的。萬梓良飾演的等伯，等的是已經自殺的老婆，所以是不可能等得到的。口水祥是落魄畫家，為了有飯吃，故意偷竊被捕，入獄後終於可以好好吃一頓飯。單親媽媽是最可憐的角色，除了照顧女兒，還必須替婆婆償還賭債，最終過勞死，當她從椅子上跌落地上之後，女兒悲傷的哭泣，讓我也跟著哭了。深仔原本是個不懂事的年輕人，離家出走之後，被博哥調教得越來越懂事，最終在理髮店當學徒，並重返家園，是唯一得到圓滿的角色。懂事乖巧的小女孩最終被安置在保良局即孤兒院，雖不夠圓滿，但也只能如此，因為原本想接手照顧她的博哥已經快死了。

貧富不均，在全世界都有著本片類似的問題，比這部電影說的還糟糕的狀況比比皆是，隨著疫情衝擊日益擴大，這類的人口

數量會越來越多，除非疫情得到良好的控制。親情是另一條小軸線，博哥的母親一直盼望他回家團聚，兄妹之間的關係越來越僵，博哥的虧空公款，讓一家人都遭到波及，付出了慘痛的代價。而單親媽媽與女兒的關係，點出了單親家庭的難處，在離婚率這麼高的時代，的確是個大問題。

一群完全沒有血緣關係的人，彼此的關懷卻比許多親人還更親，他們相互關心、照顧，反而像是真正的一家人，但幸運之神始終遠離他們，故事的後半段，單親媽媽終於過勞死了，而博哥也因肺腺癌末期，在回家見母親的路上病死在公車上，母子兩人無緣見到最後一面，這部電影還有許多悲傷之處，但以這兩處最為沉重，如果用心看，會讓人流淚的不只這兩幕，是一部需要讓自己入戲才能體會的電影。

人鬼殊途《第九分局》

文：金箟仔

　　相較於《返校》、《緝魂》的懸疑，《第九分局》這部靈異片在大部分的設定都比較接近我們的認知，鬼魂是善良且不輕易害人的，他們需要的是幫助，與他們溝通需要點香，或是由乩身起乩得到答案，在得到幫助之後，他們的混亂就會消失，並且安分地去投胎。

　　但也不是所有的靈魂都能得到安息，那些冤死的，尤其是被陷害的，它們的怨氣可不是那麼容易散去。男主角是個從小就看得到鬼魂的人，他內心充滿正義感，卻也因此害死了自己的搭檔，從此進入非常特別的單位，就是第九分局。女主角是記者，也是第九分局頭頭的女兒，她被大反派看中，綁到醫院中進行神祕儀式，父親為了救她被害死。此時劇情已經大致上明瞭，第九分局的另一名要員，即濟公師父經常上身的女孩，還有男主角決定聯手除去女魔頭，兩人也在分局內彼此傾吐心事，原來他們有各自不幸的童年。

　　兩人好不容易幹掉所有的警衛，這才發現女魔頭非常的難纏，連子彈都不怕，但因為她很狂妄，男主角才有機會偷襲，被聖水所傷的女魔頭現出了可怕的原形，男主角也差點被殺，幸虧他的頭頭現身替他擋下子彈，女魔頭才被除去。這部戲的另一個小主軸是愛，頭頭對女兒的愛，大媽鬼魂對男主角的愛，父母親對小孩的愛永遠是無止境的，即使必須犧牲性命也在所不惜。劇中有

一段是小朋友的鬼魂期待母愛，卻被當成鬧鬼來處理，有了頭頭老張出面，事情當然就圓滿完成。

　　現實生活中，大部分的人是看不到鬼魂的，只有少部分的人能夠接觸到，也因此鬼魂之說常被認為是無稽之談，甚至被認為是假的，然而，有許多刑案卻是因為鬼魂的不甘，才能夠破案的，在國外曾經有一個例子，一個小孩的前世是被謀殺的，但他沒有忘記前世的記憶，連今生身上的傷痕都跟死的時候的傷痕吻合，等到他五歲左右，可以清楚表達，父母親帶他回到案發現場，找到自己前世的屍體，挖出來後，骨頭上的傷痕就是今生傷痕的位置，他同時指認兇手，而所有的犯罪過程全都沒有遺漏，兇手崩潰承認犯下殺人罪，這個例子證明了靈魂是會轉世的，而更多的怨魂因為沒有了卻心願，沒有投胎轉世，久而久之，就會累積更多的怨，也就是俗稱的厲鬼，這類的靈魂，是難以安息或是投胎的，更多時候，只能用粗暴的方式讓它們魂飛魄散，但這也是無奈的選擇，積怨過深的靈魂，是無法超渡的。

靈魂移轉《緝魂》

文：金竟仔

　　靈異片這幾年在台灣也是非常熱門，《複身犯》、《馗降》：《粽邪 2》、《粽邪》、《女鬼橋》、《返校》、《第九分局》、《紅衣小女孩》等都是，《緝魂》是 2021 年上映的，由於是在疫情爆發前，所以票房還不錯，在台灣有五千萬，對岸則是一億一千萬人民幣。這部電影不算典型的靈異片，它結合了科幻、懸疑、犯罪，氣氛的掌握，運鏡的方式，時間線的運用都讓電影的可看性增加，男主角為戲瘦身 12 公斤，敬業的精神讓人敬佩，女主角張鈞甯為戲首度剪短髮跟素顏，同樣敬業，也拋開清新女神的形象，內心戲的表現讓人驚艷，同為女主角的孫安可，更是為戲犧牲，全裸入鏡並三點全露，有這樣敬業的三個演員，內容之精采是可以想像與期待的。

　　除了以上這些元素，「愛」是另一個主軸，檢察官跟女刑警是夫妻之間的愛、唐素貞與王世聰假面夫妻的痛苦、唐素貞與兒子王天佑的母愛、王世聰與新妻子李燕的偽愛、萬宇凡跟王世聰的同性戀地下情，看似正義的檢察官夫妻，最後都犯了罪，一個是以李燕的身體入獄，一個以真實的身分入獄，並且在獄中一起生活，女警為了愛人，放棄了正義，選擇了愛。

　　假設靈魂真的可以移轉，那麼世界將會大亂，有錢人恐怕會趨之若鶩，尤其是那些年事已高的，透過這樣的方式，找到自己想要的身體，一直活著，而原本的靈魂則是被消滅了，雖然目前看似不可能，但說不定真的有人正在這麼研究，那天就會成功，

並讓劇中的假設實現，記得小時候父親說電影裡的影像電話是騙人的，但才短短數十年，就已經實現，而且是人人都在用，所以說這件事並非完全不可能，只是時間不是現在罷了。

就在幾天前，對岸宣布了第一個人工智慧的虛擬大學生，姑且不論是否真實，人類有這樣的想法跟實驗已是事實，就像是原子彈、氫彈、人造病毒早已實現，至於還有多少可怕的實驗不得而知。當科技能夠改變的事情越來越多，企業想掌控的部分就會越來越多，也就是自動化的比率會越來越高，因為人性的關係，偷懶、情緒、服從度都會影響生產效率與品質，這是無可避免的，只是此舉會帶來高居不下的失業率，企業表面上節省了成本，卻消滅了自己的消費者，因為會有越來越多人無力消費，因為他們連活下去都有困難了。

中年的重製人生
《Arthur Newman》

文：金竟仔

　　由 Dante Ariola 導演，奧斯卡影帝 Colin Firth 及金球獎女星 Emily Blunt 主演的《Arthur Newman》，講述男主角 Wallace 雖然工作穩定，但人到中年，面對失敗婚姻、刻板生活，他開始厭倦人生，不惜買來新身分，製造死亡假局，尋求全新開始。

　　人到中年，經歷過無數起落跌宕，不管順流逆境，面對未來日子，或多或少總會出現中年危機，片中的 Wallace 正是到了這個人生關卡。他生活中產，離婚後交了雖穩定但無趣的女友，與疼愛的兒子關係又疏離，深感日子苦悶，只想改變。面對困局，他想到讓「舊我」人間蒸發，假借別人身分「上路」，原以為逃離舊地，可以開發新生，沒料到「旅程上」發生了意想不到的人和事。

　　路上，Wallace 遇上了女主角 Mike，一個偷車濫藥、身分神祕的女郎。這女郎的出現，讓他原先的計劃漾起波瀾。在 Mike 的影響下，Wallace 逐漸解開長久以來的身心束縛，一起偷進別人的家，做出種種荒唐行為。另一方面，在 Wallace 的細意探問下，Mike 亦慢慢道出謎樣身世，心中鬱結終於得到紓解，相互影響的兩人甚至日久生情。Wallace 原以為借用別人身分可以重新出發，振作過活，甚至希望延續高爾夫球理想，但現實畢竟現實，一樣要面對無情的人事挫敗與奚落。

　　人在現實裡，不管你如何逃避，最終還是要回到現實。一覺夢醒，Wallace 心裡牽掛的，還是他疼愛的兒子，在親情催促下，

他期待修補與兒子的關係，其實從片中所見，兒子雖然抗拒他，但對失蹤後的父親還是有愛有牽掛。最後，兩人深覺親情可貴，Wallace 鼓勵 Mike 重新關顧她的家人，讓一直逃避擁有精神分裂症的母親和孿生姊姊，也害怕自己同樣得到遺傳的她，收拾心情，特地前往探望姊姊，而一心想逃離現實的 Wallace 則結束旅程，做回自己，決定回去嘗試令兒子知道作為父親對他的愛。

回到現實，開展的，又會是另一個人生故事。

人生不可不看的經典
《Citizen Kane》

文：金竟仔

《Citizen Kane》（中文譯名：大國民）在 1941 年的奧斯卡橫掃九項提名，榮膺 1998 年美國電影學會「百年百大電影」之首，絕非浪得虛名。今年正值神作誕生 80 周年紀念，每一個想了解電影為何物的朋友，不妨從它開始。

《大國民》是 Orson Welles 的導演處子作，身兼監製和主演，劇本是他聯同 Herman J. Mankiewicz 撰寫，講述報業大亨 Charles Foster Kane 的人生悲劇，側寫美國內戰後至二戰前的歷史。

Kane 的父母挖出金礦，兒子成名後富可敵國，惟母子早早陰陽相隔，「窮得只剩下錢」也是電影的寓言。影片開首，Kane 便離世，全片透過記者的追訪，受訪者的口述重構主角一生，反而讓虛構的人物增添了真實感。他曾經意氣風發，不可一世，25 歲時自信身家可虧 60 年，但 40 年後遇上大蕭條，只能面對把報紙變賣的厄運，人始終沒能鬥得到時代巨輪。

故事雖是虛構，但實際上是影射當年的 William Randolph Hearst（後來為美國龐大的報業集團 Hearst 創辦人）。當事人深知被「惡搞」，遂下令旗下全部報紙絕不報道任何相關消息，甚至曾利用人脈關係阻撓電影上映，殊不知放諸今天，這種媒體的「選擇性報道」依然存在，令人汗顏。

《大國民》的敘事方式、蒙太奇剪接、深焦長鏡頭、回聲營造空間感等拍攝手法，紛紛被後來者模仿，儼如一部永垂不朽的教科書。別說叱吒風雲的金童 Welles，當年居然擁有「最終剪接

「權」，多位幕後鬼才日後也對影壇貢獻良多，例如負責剪接的 Robert Wise 是歌舞片經典《夢斷城西》的導演。

這齣神作的影響力無遠弗屆，大導大衛芬查去年面世的《Mank》(即 Mankiewicz 的簡稱)，講的就是《大國民》的故事，相信 Welles 泉下有知，也沒想過幾十年後仍有人借其電影「大造文章」，男主角更是影帝 Gary Oldman，演得入木三分。

其實早在 1999 年，HBO 已把《大國民》改編為電影《RKO281》，Welles 在片中告訴 Mankiewicz，把主角命名為 Kane，原因是一個音節讀起來響徹雲霄，霸氣外露，Trump 當然比 Biden 更響。原來，數年前有人拍過《Citizen Trump》，哈哈！

Kane 滿口仁義，接掌報紙後卻奉行「標題夠大，新聞自然大」，走向小報格調，藉「黃賭毒」的負面題材吸引讀者，豈不是現代媒體的辦事作風？Kane 不斷向社會權貴宣戰，聲言要捍衛弱小階層，更走進政壇競選州長，諷刺的是，他的政綱卻沒有愛民政策，而是要求用獨立調查委員會狙擊政敵……巧合嗎？彷如隔世。

升斗小民的悲喜
《家和萬事驚》

文：金竟仔

　　這是一部改編自舞台劇《亞 DUM 一家看海的日子》的黑色幽默電影，男主角是吳鎮宇，看慣了他演壞人，卻在本戲中演一個好人盧偉文，而且是脾氣很好的人，實在有點不習慣，女主角是袁詠儀，她的角色是家庭主婦，動不動就生氣，或是開口閉口就要離婚，反派則是由古天樂飾演，他熟悉法律，對於自己的違法行為一概不認，並且鑽法律漏洞，導致盧偉文一家人對他非常不滿，雙方劍拔弩張。

　　主軸當然就是盧偉文一家人，他家中有重病的父親、刁蠻的妻子、廢柴的兒子、等愛的女兒，父親的角色多半是搞笑，但在過程中也提醒我們，照顧老人家真的不容易。妻子動不動就發脾氣，一會找樓上的胖子理論，一會跟菜市場的老闆娘拌嘴，而她跟丈夫的感情似乎隨時會破碎，尤其是黃秋生飾演的政府官員到家裡時，兩人眉來眼去，就差沒在丈夫面前擁吻了。不成材的兒子，對妹妹一直存有敵意，三番兩次想把妹妹趕走，失業了也不找工作，經濟重擔全壓在父親身上也不管，真的是十足的廢柴。妹妹也是個不懂事得小女孩，脾氣跟母親差不多，動不動就爆發，只有爸爸盧偉文比較正常，而因為他的收入既要供樓又要養家，實在非常不易。

　　一家人有一扇窗可以看海，如果他們一起站在窗前看海，情緒就能恢復正常，但有一天，古天樂飾演的王小財，弄了一塊大型廣告看板，擋住了海景，這讓一家人再也無法忍受，決定上門

找王小財，希望他能拆除，不過他可不是省油的燈，一會說這只是藝術品，一會又要政府相關人士出來才行，弄到最後，必須排隊六年才能拆除，這下逼得一家人抓狂，非得將他除去不可，於是連串的烏龍與笑料。比較有笑的還有女兒接生，校長跟妻子對話那一幕，校長一直打官腔，也玩弄文字。盧偉文在介紹低價房子的時候充滿了諷刺，也清楚地點出香港的居住環境惡劣。

一間八百萬港幣的房子，大約要許多低薪的香港人 40 至 50 年不吃不喝才能買下，而且已經很舊了，所以這一家人省吃儉用，是許多香港家庭的縮影，而劇中介紹低價出租房，也是許多香港人的選擇，又或者說他們沒得選，只能忍受惡劣的環境跟鄰居，沒有廚房，也沒有自己的浴室跟廁所，就是台灣的雅房，居住問題，在世界各地都差不多，窮人能選的很少，能過日子就偷笑了，尤其是各大城市，問題更是嚴重。

非典型的吸血鬼
《Priest》

文：嘉安

　　吸血鬼的電影很多，而這部票房不好，評價也不高的《Priest 獵魔教士》為什麼會被我選中？其中的一個原因是它算非典型的吸血鬼電影，不強調被吸血，不強調全部的人類變成吸血鬼，不強調男女主角像白癡般地尖叫逃竄，那麼，導演或韓國原著到底想表達些什麼呢？這是個很好的問題，到底我在電影中看到了些什麼？有深度嗎？為什麼跟影評的差距這麼大？這是個值得深思的問題。

　　年輕的女配角露西，抱怨著又是相同的輻射菜，認為家庭像是監獄，想離開家去闖闖，而家長卻一心想要保護她，這是許多家庭的寫照，小孩自以為長大了，但大人仍覺得小孩太嫩，還不適合。男主角出現時，掌權者用《違背教會就是違背上帝》，把自己的權利包裝進去，而滿街的武裝警察，暗示這是個極權的社會，連告解都要紀錄，暗示著掌權者監控的範圍很大，甚至連勞苦功高的教士要見他一面，都必須有武裝人員跟著，並且用傲慢兼訕笑的語氣回應教士，告知他城牆的神聖地位不容置疑，再度強調了掌權者的傲慢，並隨即派人，想以武力逮捕教士，只因教士質疑了掌權者。

　　教士騎車離開沒有陽光的城市，一方面暗示工業污染毀了地球，另一方面暗示教會根本沒有能力保護人民，當經過大石像時，似在暗示這只是表面功夫，卻沒有實質的作為。而在動亂的年代，總有妖言惑眾者趁火打劫，高價出售沒有用的東西，這個角色被

趕走，隨後來到反派地盤欲兜售情報，在說出情報後隨即被吸血鬼當成晚餐。鏡頭帶過殘破的城市，只剩下黃沙，暗示著人類若不反省就會面臨滅絕。一心想救回露西的警長，一直挑戰教士，卻不知他的未來岳父就在眼前，並且耐心地教導他殺死吸血鬼，女教士出現，殺死怪獸之後開始訴苦，說教士們現在就像被用過的夜壺，沒用了，而且還嫌臭，只想把它擺得遠遠的。

變成人類吸血鬼的教士，是主角從前的同僚，暗示著人是會改變的，會從最神聖的教士變成惡魔。最後一段，男女教士跟警長三人勢單力薄，卻想阻止吸血鬼大軍，暗示著小蝦米即將對抗大鯨魚，而人類吸血鬼不想溝通，只想讓人類直接進化，注定了他的失敗，也暗示著掌權者的傲慢。在費了九牛二虎之力除掉吸血鬼大軍之後，教士提著吸血鬼的頭見掌權者，傲慢的掌權者再度被強調，這部由韓國原著改編的電影，想說的大部分跟吸血鬼或教士無關，反而是家庭關係、面臨滅絕的人類、偏安的風險、錯誤的進化觀點等，至於殺死吸血鬼的畫面，反而沒那麼重要了。

兩代拳王的心魔
《Rocky Balboa》

文：嘉安

Sylvester Stallone 主演的電影，有很多部都是非常棒的，例如《第一滴血》系列、《巔峰戰士》、《十萬火急》、《超時空戰警》等，當然還有最重要的《洛基》系列，畢竟他從拍攝第一集時的 30 歲，到第六集時已經 60 歲，有幾個人能夠將一個虛擬的角色演活，而且跨越如此長的時間，並能在完結篇畫下完美的句點，答案似乎是沒有第二人了。

這部戲注重的是內心戲，即使後半段有很多的對打畫面，在劇中提到了許多面向，這才是電影想表達的，如獨居者會飼養寵物、喪妻者無法走出陰影（強者也有脆弱的內心）、老舊的美國街區、父子關係、名人子女的內心壓力、名人餐廳應有的經營方式和態度、回憶戀愛時的情景、小女孩變成孩子的母親（時光飛逝）、全力追求自己喜歡的東西或事物、傾聽自己的內心、年長者被公司無情辭退後的無助與憤怒、運動經紀人與選手的對談、別人的看法不重要（重點是自己怎麼想）、真情流露的父子對談與擁抱、運動員的基本態度與訓練、昔日戰友與敵手的情誼、部分運動評論員因主觀造成的輕蔑評論、觀眾對運動員的熱情支持與期待。

年輕拳王因為都是快速擊倒對手，而不被拳擊迷尊重，內心充滿疑惑的他，回到老教練身邊，想要得到答案，教練也沒有讓他失望，點出了最重要的核心：自尊，拳王需要一次真正的考驗，火燄下的考驗，並道出「一山還有一山高」，讓拳王點頭如搗蒜。

模擬軟體跟體育節目的討論，挖出了兩代拳王內心深處的那根盲刺，而模擬軟體的結果，放大了這根刺，讓兩代拳王再也按捺不住，決心來一場表演賽。

其實，比賽的結果並不重要，觀眾看到他們想要的精彩賽事，也見證了洛基的決心，新任拳王遭受前所未有的反擊，一個非常耐打的對手，而不是幾拳就倒下的那種，最終兩位拳王都找到了他們想要的，都順利的把內心深處的那根盲刺拔除。人生不如意事十之八九，這些不如意就像是對手不斷給我們的重拳，即使很痛，很難熬，甚至讓我們倒下，但我們還是必須承受，當我們挺過去了，就會發現再也沒有什麼能夠阻擋我們前進，這部電影，雖然是虛構的，但給人的感受卻如同真實發生的，如果能用心去觀賞，多看兩遍，就會發現它比任何的激勵名言或是課程都好，更能讓我們面對任何艱鉅的挑戰，也是我覺得此生必看的電影之一。

駭客控制了世界
《Live Free or Die Hard》

文：嘉安

Bruce Willis 主演的終極警探系列，都非常精彩，首集的恐怖分子挾持了摩天大樓內的富人，第二集是占領機場營救大毒梟，第三集是偷走聯邦儲備銀行的黃金，第五集是主角為了救自己的兒子，最終化解了核武搶劫災難。我個人的看法，第四集算是顛峰之作，除了各種特效的場景，也提醒了全世界，當我們享受資訊爆炸，享受網路帶來的好處時，千萬別低估了它的漏洞，可能讓世界回到石器時代的漏洞。

家庭關係，一向是這個系列的重點之一，主角跟妻子離婚，女兒也長期不願意理他，搞得他只好開車到女兒住處堵人，結果意外撞見女兒跟一個男生親熱，父女當場吵起來，女兒甚至騙男生說父親已經死了，他正想離開時，收到命令，也描述了他是個非數位時代的人。當主角與另一個主角駭客見面時，除了消遣美國太自由，連警徽都買得到，還說了世代交替時的代溝，接著才是槍戰。

兩個主角在車上的對話，再度強調了代溝，這類的對白，在之後的劇情中繼續被強調，我想，這也是許多年長者的困惑之處，接受的，手機拿來玩一整天，還可以弄個群組，辦同學會很方便，也省下了許多電話費，不接受的，繼續看他的報紙跟第四台，於是人與人之間感覺越來越遠，尤其是心靈之間的距離。反派的戲也很精彩，除了狂妄，也暗示著現代年輕人的大問題，以為只要按下「重置」鍵，一切就可以重來，然而現實並非如此。

　　反派造成了交通、金融、電力等系統的破壞，結果就是警察局內人滿為患，整個國家幾乎癱瘓了，股市也崩盤，馬路上到處是車禍，人們只看紅綠燈卻不看路，暗示世人的盲目。而整個美國東岸都停電了，配角駭客魔俠提出了非常重要的論點，無線電在世界末日到來時就很好用，這個論點在《魔鬼終結者》中也出現過，印象中還有別的電影都談過，停電了，沒有基地台的訊號，人類的通訊就毀了，這就是高度依賴電力跟網路的風險，我們不知道何時會出現反派這種瘋子，萬一他不狂妄，而是悄悄潛伏在政府單位，那他不但可以竊取大量財富，還有可能發動戰爭，或是駭進某位名人的筆電，直播他正在做的事，萬一是不可告人，那就麻煩了，而真正麻煩的是現實中已經有駭客這麼做，而且有不少名人受害，也許不少人因此被控制，去做一些可怕的事。數位時代帶來的方便是無庸置疑的，但要如何防範駭客，又是另一門功課了。

殘酷的諾曼第登陸
《Saving Private Ryan》

文：嘉安

　　片頭的老人即是雷恩，他來到軍人公墓，找到其中一個十字架，接著跪下哭泣，此時的畫面來到 1944 年 6 月 6 日，即諾曼地登陸的其中一個點：奧馬哈海灘之上，聯軍想要攻下灘頭，一個又一個軍人中槍，有斷手、斷腳、爆頭、肚破腸流、全身著火、落水淹死等等，還有一槍斃命的，到處都是中彈後哀號的軍人，悲慘的畫面絕對讓人印象深刻，即使過了許多年都還有可能記得，導演在前二十幾分鐘的畫面裡，就已經把戰爭的最殘酷面給表現完畢，根據記錄，此次攻堅，光是奧馬哈海灘就造成 2,500 人陣亡，是諾曼地登陸的五個海灘中最慘烈的。

　　究竟為什麼要讓雷恩遠離戰場呢？因為他的三個哥哥都陣亡了，一個打字員發現了這件事，立即報告長官，並再往上呈報，陸軍參謀長馬歇爾將軍拿出一封信，那是林肯總統寫給一位母親的，她的五個兒子全都為國捐軀，為了不讓相同的憾事重演，他決定派一個小隊找到雷恩，並讓他返回美國，不再打仗。小隊有八個成員，他們邊走邊聊，問為何要救雷恩？每個人都有母親，也因此，小隊成員對雷恩有先入為主的想法。第一個領便當陣亡的是 Vin Diesel 演的士兵，當時他還是個小咖的演員，而今，他已經是個天王巨星，世事難料啊！接著在一次小戰役中又死了一個隊員，他中彈後倒地，死在弟兄的懷裡，此時小隊開始動搖，覺得不該犧牲隊員去救雷恩。

　　千辛萬苦找到雷恩之後，但他卻不肯離開軍隊中的兄弟，他認為不該背棄他們，於是帶隊的長官決定留下幫忙，並制定戰術，接著大伙就定位，準備迎敵，經過慘烈的對戰，雙方各有死傷，而隊員們一個接著一個陣亡，連 Tom Hanks 飾演的上尉也中槍，他死守在橋上，雖然援軍到達，並結束了這場惡鬥，上尉卻死在雷恩眼前。戰爭是非常殘酷的，上一秒可能還在談笑風生，下一秒也許已經中彈，並非每個人都會立即死去，有些人會在痛苦中、尖叫聲中漸漸離去，有些人被救，但這樣算幸運嗎？少一條手或少一條腿卻活著，真的是幸運嗎？贏得戰爭的一方，又真的算贏了嗎？多少戰士的犧牲，才換來的勝利，又要多少家庭破碎才能結束戰爭？沒有人能給出正確的答案，古今中外多少的戰爭，但人類還是無法記取教訓，如今的世界，依舊烽火處處。

能看到鬼的人
《The Sixth Sense》

文：嘉安

　　上映於 1999 年的《靈異第六感》，是少數入選奧斯卡的超自然恐怖片，共有「最佳影片」、「最佳導演」、「最佳原著劇本」、「最佳男配角」、「最佳女配角」、「最佳剪輯」等六項，雖然最後都未能獲獎，不過美國編劇工會，將本片劇本列入有史以來最偉大的 101 部劇本，名列第 50，足見它在電影界的地位是非常高的，男主角 Bruce Willis 跟童星 Haley Joel Osment 精湛的演技，將本片詮釋的非常棒，尤其是童星的表現，獲得非常多個影評協會的肯定，算是實質的男主角，雖然當年他僅僅十歲，實在是相當的不容易。

　　片頭是一個病人闖進男主角即心理醫師的家，他哭訴著醫師沒有幫助他，接著掏出手槍朝醫師開槍，但鏡頭並沒有交待後續，只見醫師躺著，然後就跳到一年後，這是一個伏筆。一年後，醫師正式遇到了小男生，他們之間有句話是非常關鍵的：他們不知道自己已經死了。男孩似乎想告訴醫師什麼？但醫師沒有意識到。而男孩時時刻刻都能看到鬼魂讓他非常困擾、害怕，但沒人相信，即使是醫師也不相信。正因為沒人相信男孩時時刻刻都能看到鬼魂，所以他被所有人當成怪胎，甚至被霸凌，關心他的只有醫師跟母親。

　　雖然母親非常愛兒子，但她卻無法體會隨處可見鬼魂的恐懼，這時，僅僅十歲的童星將這種恐懼演得入木三分，而此時，他也看到了鬼魂的憤怒與無助，又或者鬼魂是來尋求協助的，接著在

醫師的陪伴之下，男孩鼓起勇氣到了鬼魂家裡，將一卷錄影帶交給鬼魂的父親，此時她的死因真相大白，原來她是被下毒謀殺的，醫師此時才真正明白男孩的痛苦。石中劍的表演，證明了男孩很正常，他高高將劍舉起，然而男孩的母親並未到場觀賞，此時剛好有車禍，母子車上對話解開母親心中的謎，兩人相擁而泣。

最後，醫師還是發現自己已經死了，他每天去寫字的地方，妻子早已經用桌子跟雜物堵住，這下他才想起男孩說的話：他們不知道自己已經死了。原來是醫師的鬼魂尋求男孩的幫助，而不是男孩心理不正常，需要醫師的幫助，是小孩讓醫師的靈魂安息，這出人意外的結局，對應了片頭醫師躺下的場景，當時他已經快死了。很多時候，我們總以為我們在幫助別人，因為別人需要我們，但其實是我們需要他們，是他們圓滿了我們的心靈，這是非常棒的一部電影，給了我們許多啟示。

重拾自信的好電影
《Legally Blonde》

文：嘉安

　　這是 2001 年上映的電影，今年正好 20 周年，重新再看一遍，給我的感覺依舊，是一部可以讓人重拾自信、找回友誼、找到真愛、和相信直覺的好電影，因為女主角在劇中的真，不止打動了戲中人，也同樣感動了看戲的人，同系列的第二集也很精彩，不妨一次看完兩部，改變一下我們對失敗與挫折的觀感，勇於面對失敗，就有成功的契機。

　　女孩或女人，總有閨蜜，有些人可能只有一個，但女主角卻有一群閨蜜，而且數量越來越龐大，全因為她的真，征服了她們的心，這種無形的力量，是非常值得注意的，我相信，每個人身上都有這樣的力量，只要真誠的待人。在愛情的世界裡，如果不是相愛，那麼愛人的一方總是會受盡委屈，被愛的一方，卻隨時可能變心，而最殘酷的莫過於在高級餐廳中宣布分手的一幕，因為愛人的一方可能對這種場所的約會有所期待，但得到的卻是最不想要的答案，脆弱一點的人，說不定會去尋短，這種瞬間從天堂掉入地獄的感覺，恐怕要真正經歷過的人才能明白。

　　愛情中的三角關係或多角關係一向很難，注定至少一人受傷，女主角的真，讓情敵成為閨蜜，並且讓腳踏兩條船的男友兩頭落空。可怕的教授，利用職權想要得到學生的身體，但被斷然拒絕，某種程度的暗示著美國到處都有這樣的問題，但也是無解題，因為下屬同樣有可能為了升職，寧願出賣自己的肉體。離婚並再婚，是許多美國家庭的問題，當父母親再婚，小孩勢必有被冷落的可

能，如果沒有好好安撫，便有可能像劇中那樣，殺死父親並嫁禍給繼母，這一段戲，除了點出這個問題，也點出了美國槍枝氾濫的問題、同性戀的問題，雖然只是點到為止，甚至沒讓人有感覺。

繼母雖然勝訴，但也承認了自己的身材姣好是因為抽脂，而不是靠運動，這是在暗示美國的許多代言人非常虛偽，根本不是我們所看到的樣子。配角們的部分，嚴厲的女教授曾經讓女主角掉入地獄，卻也在最關鍵的時刻將她拉了一把，嚴厲並沒有錯，我們往往會在餘生想起那些嚴厲的老師，如果不是他們的嚴厲，我們也就不可能學習到重點和精髓。這部電影想要表達的另一個點，是漂亮的女生不一定無腦，她們甚至聰明絕頂，在亮麗的外表之下，也可以是滿滿的智慧。

永遠年輕？還是青春不再？
《Forever Young》

文：嘉安

　　《Forever Young》，台灣譯作《今生有約》，香港譯作《天荒情未了》，而英文原意是永遠年輕，但人又怎能永遠年輕？這部電影看後感覺很沉重，除了愛情為主線外，人生的意義，或者給人另一種沒有想到過的感覺！

　　開始是發生在 1939 年，男主角 Daniel McCormick 是美軍的試飛員，與他的親密女朋友 Helen 及科學家好友 Harry 的故事，Daniel 雖然很愛他的女朋友，但始終不敢開口向女朋友求婚。當有一天，他們約會後，Helen 遭遇了交通意外，以致一直昏迷。Daniel 在無助及失落中，接受了好友 Harry 的冷凍實驗，原本約定是冷凍一年，結果，一睡就是 50 年。

　　1992 年，Daniel 在一次意外中甦醒，除了發現這個世界已完全不同之外，他以為早已逝世的 Helen 原來尚在人間，於是趕緊去找她，同時，他亦因為冷凍實驗的副作用而迅速老化。在最後有情人終成眷屬時，雙方都已年紀老邁了。

　　Daniel 在醒來後，短短過了幾年，便因迅速老花，變成一位 80 歲的老頭，真的人生短暫。第一次看這電影時，覺得 Daniel 很悲慘，幾天就差不多過完一生。但人生在世，何嘗不是那樣？像李白所說：「君不見高堂明鏡悲白髮，朝如青絲暮成雪！」真實的人生，還不是一樣過得很快？當你以為還有很多時間的時候，卻發現，原來已經沒有時間了！

　　除了人生短暫外，也要把握現在，就像 Daniel 那樣，如果那次在餐廳他大膽向 Helen 求婚，或許他的人生會整個不一樣，或許就不會發生交通意外了，他或許也不會做實驗，當然，事實上沒有那麼多或許。不過，我就是有點不明白，明明是一對熱戀中的戀人，為何會沒有膽量求婚呢？

　　人生就是如此，一個決定，很有機會改變一生，所以，Daniel 在後來，與一位十歲小孩談論愛情時，他當初也反對年紀那這麼小，不應該談戀愛，後來一想到自己的遭遇，還是跟小孩說，要把握現在，心裡有什麼儘管說出來，若真的說不出口，可以唱出來，總之，不能埋藏在心裡，讓機會溜走。

　　故事中還有一位女主角 Claire，雖然本身她有了醫生的男朋友，但在幫忙 Daniel 尋找 Helen 時，亦短暫發生過一些曖昧，除了擁抱，還有接吻。不過，雙方都沒有再進一步，二人最終還成為好朋友。

　　人生是不可能永遠年輕的，事實上，青春飛逝，很快就過去了！

反種族歧視
《Hidden Figures》

文：嘉安

　　1960 年代，美國與蘇聯的太空競賽已經白熱化，落後的美國急於超前，但因為始終無法精確計算返航點，所以無法將太空人送上軌道，繞地球運轉，直到 NASA 的太空任務主管將女黑人數學家 Katherine Johnson 重用，才扭轉了劣勢，並急起直追，不讓蘇聯專美於前，並於 1969 年成功登陸月球。

　　這部電影雖然是以 NASA 為主體，看起來是部科幻成份較重的電影，但其實主軸竟然是種族歧視，劇中多次強調有色人種被歧視，白人主管對他們非常不友善，連上廁所都要去專用的地方，不能跟白人一起，喝咖啡也一樣，居然要用不同一個水壺，這讓女黑人數學家非常不方便，當他的主管發現之後，打破了這兩個問題，女黑人數學家從此展現驚人的數學能力，也讓原本一直排擠她的上司接受了她。

　　數學應用是本電影的另一個重點，在電腦還沒有發明之前，所有複雜的太空軌道數據，都必須要透過龐大的計算過程，而帶領這個團隊的是另一個女黑人，即第二女主角，她實質上是計算部門的主管，卻沒辦法得到應有的薪資與頭銜，即使不斷爭取還是石沉大海，當複雜的電腦送到 NASA，卻沒人會使用時，她想辦法溜進白人的圖書館，取得了相關的書籍，也學會了操作，順利將整組計算人員全數帶進電腦組，她與小孩的對話，讓我們明白黑人是如何注重家庭與教育。

　　第三個女主角，她的戲主要在爭取工程師的職位，同樣是被處處刁難，最後訴諸法律，在法庭上精彩的為自己爭取權利，連法官也被她感動，讓她成為全白人學校的首位女黑人學生。三個女主角如同姊妹般，分別在不同的部門努力，這是美國打破種族歧視的初期，白人無法接受黑人比自己優秀，顯現出內心的不安與自卑感，這在劇中也強調了許多次。

　　劇中還有幾個分枝，例如家庭關係、友誼、浪漫且感人的求婚過程、自信、互信、自由、永不放棄等等，也都非常精彩，尤其是太空人不相信電腦，卻相信女黑人數學家那段，他們在那之前在會議上見過一次，那次的臨場計算讓太空人折服於她的能力與自信，這也是打破種族歧視的關鍵之一，而第三女主角 Mary Jackson 成為美國首位非裔航太公程師，並為各種膚色的女性爭取發展，不止打破種族歧視，也打破了性別歧視，這部電影入圍 2016 年的奧斯卡最佳影片、最佳女配角及最佳改編劇本三項提名，雖然未得獎，但卻是一部值得用心觀賞的電影。

全境封鎖《Songbird》

文：嘉安

　　這部電影的背景，是基於這年多下來的武漢肺炎時期，時間就設定在不久將來的 2024 年，目前武漢肺炎的病毒編號是 COVID-19，劇中的設定則是變種病毒 COVID-23，死亡率高達一半，電影製作團隊中有變形金剛導演 Michael Bay。我想，製作團隊的目的應該是希望人們乖乖在家，不然的話，只好走到全境封鎖這條路，到時人類可能會走上滅亡一途。電影的預算不高，只有幾百萬美元，也沒有在電影院上映，而是在串流平台上映，目的很明顯，就是希望疫情獲得控制。

　　劇情主軸很簡單，男主角是免疫的快遞員，女主角的奶奶染疫死了，女主角也免疫卻要被送到等死區，於是男主角拚盡全力要救回女主角。另一組是殘廢的退伍軍人，喜歡上一個網紅，但女網紅被一個老頭威脅，退伍軍人在千鈞一髮之際用空拍機上的槍蹦了老頭，兩人雖然沒有在一起，但都開始過著快樂的日子。老頭的妻子是 Demi Moore 飾演，她為了保護女兒，幫助男主角完成願望，救了女主角，也救了自己的家庭，同時也讓女僕回家。另一反派是一個免疫的主管，但他的行為並不單純，利用職權賺錢，發通行證給非免疫者，也就是可能造成更多的感染，真的是滿壞的，最終被男主角用鉛筆插入頸部致死。

　　內容方面主要是帶到了隔離期間，人們到底在想什麼？做些什麼？而為了不讓疫情擴散，只好下重手，想逃離隔離的人都被直接槍殺，然而真實世界恐怕辦不到，有幾個槍手這麼狠心？片

頭帶出快遞員可能會把病毒帶到各處，確實，不管是包裝還是運送員，他們確實是潛在的帶原者，也可能是病毒傳染的最佳途徑，雖然每戶都會將信件及快遞的外部消毒，但內部呢？誰能保證包裝過程沒問題呢？

　　由於預算的問題，所以場面不算大，只有隔離區的畫面比較恐怖，許多人在等死，而大多數的時間都是三個軸線在跑，彼此又互相關聯，例如退伍軍人是男主角的同事，老頭是女網紅的恩客，男主角經常送東西到老頭家。說真的，萬一病毒發展至此，人類恐怕無法保著一半人口，因為能夠在家不用工作又有飯吃的沒幾人，一旦糧食短缺，全部的人出動搶食物，恐怕不是警察能管制的，那就真的是末日來臨，衷心的期盼這一天永遠不會到來，也希望眼前的疫情趕緊落幕。

升斗小民的願望
《同學麥娜絲》

文：嘉安

　　早年以拍攝紀錄片為主的導演黃信堯，於 2017 年迎來人生的最大成功，他所導演的《大佛普拉斯》共入圍了十項的金馬獎，並抱走「最佳新導演」、「最佳改編劇本」、「最佳攝影」、「最佳原創電影音樂」、「最佳原創電影歌曲」等五個獎項，是當晚最大贏家。之後也在台北電影節、香港金像獎獲獎，而《同學麥娜絲》算是同一系列的後續作品吧！因為人物有高威青及瓦樂莉是相同的，飾演的人也沒變，風格上也算相同，由導演親自旁白，兩部都屬於黑色幽默，為非典型的台灣電影。同學麥娜絲在 2020 年的金馬獎得到九項提名，兩項獲獎，並得到觀眾票選為「最佳影片」，其中「最佳男配角」有鄭仁碩及納豆同時入圍，最終由納豆獲獎。

　　電影的主軸圍繞著四個男人，並且有部分內容是單獨陳述他們各自的故事，就像是在看四個小故事，但導演把四個人湊在一起，看起來又像是同一個故事。其中添仔應該是在暗示導演自己的身分，為了生活，不管是甚麼類型的影片都得接，但大家不都是如此嗎？為了生活，不能只顧理想，卻不顧麵包，現實與理想總是差距很大，而每個偉大的導演背後，都有個偉大的女人的(似乎在暗示李安？我猜的)。保險業務員是另一個角色，成功的主管，似乎總在扯下屬後腿，俗話說「一將功成萬骨枯」，不是沒道理的，他被主管出賣後，反而因為奉子成婚，展開了人生的另一頁。

　　口吃的角色叫做閉結，在相親那段頗為有趣，飾演王彩樺女兒的那個女孩看起來很面熟，原來是演過海角七號鍵盤手的安乙蕎，閉結的職業是紙紮店老闆，經常有亡魂要求他把紙紮的設計更改，算是甘草人物。納豆飾演的罐頭則是個悲情人物，差點死在三溫暖中，被小吃店的女人騙錢，搞得負債累累，最慘的是他從小喜歡的女神麥娜絲竟然成了賣淫的女人，當女神成為這樣的身分，我想任何男人都會感傷或是感嘆吧！？

　　其實導演想表現的事情很多，例如老立委操縱新立委，而金主又操縱老立委。又如電風買的車位，車子進得去卻無法開門，暗示建商有多無良。瓦樂莉則是出賣身體的小三。總之這是一部訴說市井小民無奈的電影，抽菸、賭博、嫖妓、髒話也有不少，算是滿貼近台灣現況的，負面的東西其實還真不少，例如黑社會尋仇卻殺錯人、詐領保險金、該拆卻未拆的大樓成為賣淫的場所等，內容豐富但點到為止，算是不錯的台灣電影。

失憶老人的困境《The Father》

文：嘉安

　　本片於 2020 年奧斯卡金像獎中獲得六項提名，包括「最佳影片」、「最佳男主角」、「最佳女配角」、「最佳改編劇本」、「最佳剪輯」、「最佳藝術指導」，其中 Anthony Hopkins 以 83 歲高齡拿下「最佳男主角」，是奧斯卡史上最年長的得主，本片亦拿下「最佳改編劇本」，可惜叫好不叫座，票房不到一千萬美元，但也正因為如此，才會被我拿出來說一下，因為看過的人越少，值得挖掘的部分也越多，不得不強調，這是一部需要將心比心，思緒跟女主角或男主角之外角色同步的電影，否則很難感受到導演的用心，在觀看之前，請做好心理準備，這是一部非常沉重的劇情片，說的全是劇中人的痛楚。

　　部分失憶、精神錯亂、忘東忘西是主角每天都會發生的，情緒緊張、不安、憂鬱，是照顧男主角的女兒每天都會發生的，所以我認為男主角得到的是阿茲海默症的機率比較高，而不是單純的失憶。這使我想起一位老朋友的母親，明明才剛剛吃完飯，正在吃水果，卻問他什麼時候要吃飯？有次剛剛幫她洗澡，衣服才穿上幾分鐘，卻又要求要洗澡，並說媳婦幾天沒幫她洗澡了，還好有幫忙洗澡的女兒在場幫母親說話，否則這位朋友可能信以為真，最後，她什麼人都不認得了，把我當成她兒子，孫女當成媳婦，所有人在她的眼裡都是變來變去，男變女或女變男，身分或名字則是張冠李戴，完全無法吻合，當走到這一步，患者的性命即將走到盡頭，死亡只是早晚的事。

看戲的時候，不要懷疑自己的眼睛，因為導演想表現的是男主角的思維，是他腦海中的畫面，所以把護士當成女兒，醫師當成女婿並不奇怪，也一直重複著找手錶、女兒要去巴黎的事，而且畫面會讓人覺得時空錯亂，就是這樣的感覺，所以我只看了兩遍，因為太虐心了。

隨著台灣即將邁入高齡化社會，這個問題將會造成沉重的負擔，因為將有約 8% 左右的老年人會出現這個症狀，也就是說台灣在未來 20 年，將有可能超過百萬人得到阿茲海默症，這對醫療體系跟照護體系是非常可怕的負擔，不只會拖垮健保制度，更會拖垮這些人的家庭，他們除非自己照顧，否則看護的費用絕對會壓垮他們的財務，但自己照顧就等於沒辦法專心工作，何況到時的人口結構是年輕人少，老年人占了大半，年輕人哪有餘力照顧長輩？唯一的解方是減少病患，據說日本人的飲食跟地中海飲食發病的機率較低，一起朝著這個方向去找尋答案吧！

跟動物說話的醫生《Dolittle》

文：喜安

　　當飾演鋼鐵人的小勞勃道尼 Robert Downey Jr 脫下盔甲，他還剩下多少魅力？這個有史以來片酬次高的演員，離開了漫威世界之後，人們是否還像愛鋼鐵人那般愛他？這個問題並沒有得到真正的答案，因為 2020 年是疫情嚴峻的時期，無法以票房來衡量他的魅力，畢竟 2020 年只有中國的電影業是沒受影響太多的，中國電影難得拿下全球票房十名內的四個名額，而冠軍竟然是日本的動畫《鬼滅之刃劇場版──無限列車篇》，跌破許多人的眼鏡，這部《Dolittle》（中文譯名：杜立德）雖然名列第七，但票房僅兩億多美元，花了近兩億拍攝，算是慘賠。

　　原著是《杜立德醫生》，屬於兒童文學，因此在設定上就是給小朋友看的，如果不能用一顆小朋友的心觀賞，那就很難從電影中得到應有的歡笑與驚奇，如果還沒看而想看的人，建議先調整一下心態。在小勞勃道尼的訪問中，他也是相同的答案，這部電影就是給小朋友看的，又或者說是家長帶小孩看的。內容算是簡單，不過也是有許多特別的連結，例如小男生愛護動物，引起鸚鵡的注意，然後才進入杜立德的家，小女生為了救女王，才會認識小男生跟杜立德。

　　無法走出喪妻之痛的杜立德，把自己關在家裡，寧願救治一隻松鼠，也不願救女王，幸虧鸚鵡不斷的鞭策，他才勉強離開家，前往白金漢宮，在進入宮廷時，他騎著鴕鳥，撞翻了一堆盔甲，暗示著他已經不再是鋼鐵人，為了救治女王，他必須完成妻子的

106

願望，找到伊甸園樹上的果實，但過程非常艱辛，必須經過自己人的追殺，杜立德岳父設下的重重關卡，才千辛萬苦到達了伊甸園，反派竟然也在，而且還有噴火龍，只是反派太輕易就領便當，讓劇情反轉直下，千鈞一髮之際，杜立德還是救了女王，並且揭穿意圖篡位的大臣，至此故事接近結束。

這種童書改編的故事，原意就是要激發小朋友的想像力，如果無法注入豐富的想像力，便會覺得故事荒謬無比，如同哈利波特，但近年來因為電腦動畫的進步，讓這類的電影得以充分發揮，任何奇特的畫面都能透過動畫變成電影的一部分，所以大家都見怪不怪了，而且要求越來越高，又要這又要那，越來越貪心，完全忘記這類著作的初衷，就是發揮想像力，用那顆童心，每個人心中都有的那一顆，不是嗎？

幻夢成真《Field of Dreams》，1989 年的滄海遺珠

文：嘉安

　　《Field of Dreams》1989 年面世，八月分在港上映，也是六四事年發生後的兩個月，相信有心思看電影的人不多，但電影中帶給人們的夢想與信念，相隔 32 年仍能產生共鳴。

　　Phil Alden Robinson 執導的《Field of Dreams》，演員陣容有 Kevin Costner、Amy Madigan、Ray Liotta 和 James Earl Jones，算不上星光閃閃。Kevin Costner 和 Amy Madigan 飾演一對夫妻 Ray 和 Annie，而前者當時如日中天，之前三齣影片非常賣座，包括另一棒球戲 Bull Durham，更在一年後誕生了經典作品 Dances with Wolves，一人身兼監導演。

　　Ray 是普普通通的住家男，開首用獨白談起父親 John，姓氏來自愛爾蘭。父親在一戰曾赴歐洲服兵役，回國後移居芝加哥，沒愛上籃球，而是迷上棒球，甚至希望成為棒球員。事與願違，父親的愛隊芝加哥白襪，當年爆發了假球門醜聞，名譽掃地，John 突然失去了精神寄託，遂搬到大都會紐約，更「轉會」為紐約洋基隊粉絲。

　　John 在 1938 年成家立室，56 歲誕下了兒子 Ray，父子相處不來，故意選擇遠離家鄉最遠的大學。他在大學認識女友 Annie，愛火一發不可收拾，1974 年成婚，同一年老父離世，惟兒子最終沒能見到最後一面。兩夫妻受到左翼思潮影響，決心離開大城市，30 多歲人走到愛荷華變身農夫。

　　長話短說，兩父子陰陽相隔，唯一的聯繫就是棒球，片中出現棒球名宿 Shoeless Joe 的鬼魂，成為兩代人溝通的橋樑。Ray 無視旁人目光，居然在農地興建棒球場，而球場是真實的存在，影片結束後還保留到現在，幾十年過去了，依然吸引到很多人去朝聖。這劇本是由小說改編，書名叫《Shoeless Joe》，作者的父親叫 John Kinsella，真真假假，真作假時假亦真。

　　「樹欲靜而風不止，子欲養而親不在」，多少兒子像 Ray 一樣，小時候與父親一起踢球、投球，對父親萬二分崇拜，長大後勢成水火，後悔時巴不得想像有一片土地懷念先人。影片主題是中年危機和父子情，同時也在說公義，當年假球門只有球員受罰，幕後金主卻避過了法網，「幸好」鬼魂回到球場，死後延續棒球夢。

　　如果你仍是別人的兒子，不希望人到中年才覺今是而昨非，就該及時行樂，對雙親多一點關顧、多一句慰問。

愛，何止最後機會？
《And So It Goes》

文：嘉安

2014 年上映，由 Rob Reiner 導演，金像影帝、影后 Michael Douglas 及 Diane Keaton 攜手演出的《And So It Goes》（中文譯名：愛情標尾會），不止是描寫一對年逾六十鰥寡的黃昏之戀，它更是一齣旁及親情、友情等日常情事的趣味小品。

片中，男主角 Michael Douglas 飾演的奧倫，是一位喪妻的過氣金牌地產經紀，女主角 Diane Keaton 演出的李雅則是他的租客，同樣喪偶，任職歌廳歌手。奧倫雖然事業有成，但愛妻離世、兒子不成材，獨自生活的他愈見自我固執，事事看不順眼，在租客眼中，他是一個無禮自私的包租公。生活無趣，直至入獄在即的兒子送來素未謀面的孫女託管，才逐漸改寫他的人生下半場。起初奧倫硬著心腸抗拒孫女，但相處下來，孫女卻慢慢成為他與李雅感情發展的催化劑，並且改善了他與旁人的關係，重拾人與人之間的情誼。

觀乎劇情進展，一如尋常日事，推進流暢輕鬆而富趣味，自然流露的情味，沒有刻意煽情。身為父親的奧倫，對於不肖兒子，雖然失望透頂，但心裡仍然有著作為父親對兒子的關顧和期盼。當他偷看兒子從獄中寫給孫女的信，看到下款寫上「疼愛你的爸爸」時，難免想到自己也是爸爸的身分，因而喚醒他聘請律師為兒子上訴。他往接兒子出獄時，兒子問他：「你為甚麼這樣做？」，奧倫回話：「你是我的兒子。」一句說話，足見愛子之情。

戲中還有許多設計溫情的元素，好像奧倫兒子特別為女兒取了祖母的名字莎拉，作為他對母親的懷念；警察夫婦租客感激奧倫緊急關頭為兒子接生，而叫兒子奧倫；奧倫與李雅上床後，李雅因不滿奧倫匆匆離去而感委屈等這些人情細節的安排，不乏情味，即使奧倫公司那個共事的老女人，說話尖酸刻薄卻不乏精警妙句，一樣有愛。

這是一套讓人看得輕鬆愉悅的溫情小品，男女主角以外，尤其喜歡飾演小孫女莎拉的演出，其長相漂亮又懂演戲，非常討喜，片末以她跟李雅合作的毛毛蟲紀錄片作結，寓意生命的成功蛻變，切合電影主題，為全片畫上一個圓滿句號。

罕見贏盡口碑與票房的續集
《A Quiet Place Part II》

文：嘉安

　　第一集，成本 1700 萬美元，全球票房錄得 3.4 億美元，續集遇上武肺疫情，全美僅 75%戲院營業，仍能以 5850 萬美元刷新疫後開畫票房紀錄，更在「爛蕃茄」（Rotten Tomatoes）指數獲得 90%高分，叫好叫座，難能可貴。

　　影片由 John Krasinski 自編自導自演，首集原班人馬大都歸位，女主角依然由 Emily Blunt 擔綱，再加入《Dunkirk》男星 Cillian Murphy、Djimon Hounsou 等，陣容更上一層樓。

　　戲如人生，人生如戲，Emily Blunt 和 John Krasinski 在真實世界也是夫妻，結婚時女尊男卑，豈料前者近年人氣回落，卻憑老公的作品重新彈起，榮膺 2019 年美國演員工會「最佳女主角」。

　　老公聲稱看了 Emily 的成名作《穿 Prada 的惡魔》75 次，第一次在餐廳見面，已經抓緊女方的手表白，而當時他不過是默默無聞的小演員，她依然願意跟他在一起，恐怕這就是真愛，連今日好萊塢編劇都不敢寫出來的劇本。

　　說回《A Quiet Place Part II》，序幕以倒敘方式拉開，重現外星異形侵略地球的慘況，讓沒能看到首集的觀眾初步了解劇情，男主角 Lee Abbott 上集犧牲，今次「翻生」，解釋子女繼承亡父勇氣，首尾呼應。

　　遺孀 Evelyn 帶着三名小孩踏上征途，卻因兒子誤觸機關發出慘叫，引來異形，慌忙走避下巧合遇上亡夫好友 Emmett 相救，可

見世界真細小。失聰的姊姊照顧受傷的弟弟時，收音機傳來一首經典老歌，破解了歌詞密碼，從而找出電台位置，更大膽地獨自上路，為地球尋找最後希望。成年人貪生怕死，影片中解釋了若非地球人各自為戰，異形根本沒機會肆虐，反而小孩子不知天高地厚，堅拒坐以待斃或平躺著等待死期來臨。

好萊塢的恐怖電影有一種特色，每每要帶出人類比異形可怕的道理，續集也不例外，究竟一班倖存者是如斯喪心病狂，在此不作劇透。續集交代了異形襲地球的原因之外，亦要留意的是兩名小朋友是扭轉困局的關鍵人物，相信電影公司事先張揚會拍第三集，主題會是反守為攻。

《A Quiet Place》系列被追捧，原因除了在劇本荒的年代爆出了難得一見的原創佳品，更重要是隱含在背後的解讀引人入勝。

「……圍著老去的國度

圍著事實的真相

圍著浩瀚的歲月

圍著欲望與理想

矇著耳朵

那裡那天不再聽到在呼號的人……」

影片令筆者憶起 Beyond《長城》這闋老歌。

　　來自外星的異形，儼如為極權國家服務，誰發聲，誰會被滅口，兇殘成性，只要你保持安靜，委曲求全，苟延殘喘，就能活下去。不過，父親提醒兒子，就算活在絕望中，也不要忘記希望，人類追求自由的欲望是與生俱來。實情是異形不斷出來「滅聲」，但牠們最怕的，也就是聲音。

罕見贏盡口碑與票房的續集
《A Quiet Place Part II》

國家圖書館出版品預行編目資料

電影隨筆 / 金竟仔、嘉安　合著. —初版.—
　臺中市：天空數位圖書　2021.08
　　面：14.8*21 公分
　　ISBN：978-986-5575-54-0（平裝）

987.013　　　　　　　　　　　　110013675

書　　　名：電影隨筆
發　行　人：蔡秀美
出　版　者：天空數位圖書有限公司
作　　　者：金竟仔、嘉安
編　　　審：亦臻有限公司
製 作 公 司：平常心有限公司
美 工 設 計：設計組
版 面 編 輯：採編組
出 版 日 期：2021 年 08 月（初版）
銀 行 名 稱：合作金庫銀行南台中分行
銀 行 帳 戶：天空數位圖書有限公司
銀 行 帳 號：006-1070717811498
郵 政 帳 戶：天空數位圖書有限公司
劃 撥 帳 號：22670142
定　　　價：新台幣 260 元整

電子書發明專利第　Ｉ　306564　號

Family Sky

紙本書編輯印刷：
電子書編輯製作：
天空數位圖書公司　E-mail：familysky@familysky.com.tw　http://www.familysky.com.tw/
地址：40255台中市南區忠明南路787號30F國王大樓　Tel：04-22623893　Fax：04-22623863